Hebridean

Illustrations

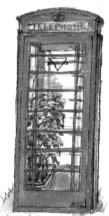

The Red Greenhouse
Ulva

This edition published in 2021 by
Birlinn Limited
West Newington House
10 Newington Road
Edinburgh
EH9 1QS

www.birlinn.co.uk

ISBN: 978 1 78027 736 3

British Library Cataloguing-in-Publication Data
A Catalogue record for this book is available from the British Library

Printed and bound by PNB Print, Latvia

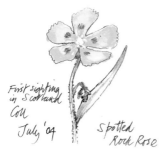

First sighting
in Scotland
Coll
July '04

Spotted
Rock Rose

These Hebridean sketches have been garnered over a period of fifty years – some whilst living on one of the islands, others as I escaped from mainland exile. Some landmarks are no more – a post box disappeared, the old pier superseded by the new, many hens long gone into the pot. The mountains and headlands and the horizon line of the sea, however, never change – or diminish. And neither do the midges.

The Clyde islands of Arran are not truly Hebridean, but as one set of forebears hailed from Corrie, I am sure that they would have been pleased with its inclusion, as I hope you are with this Hebridean diary.

Mairi Hedderwick

2022

January Am Faoilleach

M	T	W	T	F	S	S
					1	2
3	4	5	6	7	8	9
10	11	12	13	14	15	16
17	18	19	20	21	22	23
24	25	26	27	28	29	30
31						

February An Gearran

M	T	W	T	F	S	S
	1	2	3	4	5	6
7	8	9	10	11	12	13
14	15	16	17	18	19	20
21	22	23	24	25	26	27
28						

March Am Màrt

M	T	W	T	F	S	S
	1	2	3	4	5	6
7	8	9	10	11	12	13
14	15	16	17	18	19	20
21	22	23	24	25	26	27
28	29	30	31			

April An Giblean

M	T	W	T	F	S	S
				1	2	3
4	5	6	7	8	9	10
11	12	13	14	15	16	17
18	19	20	21	22	23	24
25	26	27	28	29	30	

May An Cèitean

M	T	W	T	F	S	S
						1
2	3	4	5	6	7	8
9	10	11	12	13	14	15
16	17	18	19	20	21	22
23	24	25	26	27	28	29
30	31					

June An t-Ògmhios

M	T	W	T	F	S	S
		1	2	3	4	5
6	7	8	9	10	11	12
13	14	15	16	17	18	19
20	21	22	23	24	25	26
27	28	29	30			

July An t-Iuchar

M	T	W	T	F	S	S
				1	2	3
4	5	6	7	8	9	10
11	12	13	14	15	16	17
18	19	20	21	22	23	24
25	26	27	28	29	30	31

August An Lùnastal

M	T	W	T	F	S	S
1	2	3	4	5	6	7
8	9	10	11	12	13	14
15	16	17	18	19	20	21
22	23	24	25	26	27	28
29	30	31				

September An t-Sultain

M	T	W	T	F	S	S
			1	2	3	4
5	6	7	8	9	10	11
12	13	14	15	16	17	18
19	20	21	22	23	24	25
26	27	28	29	30		

October An Dàmhair

M	T	W	T	F	S	S
					1	2
3	4	5	6	7	8	9
10	11	12	13	14	15	16
17	18	19	20	21	22	23
24	25	26	27	28	29	30
31						

November An t-Samhain

M	T	W	T	F	S	S
	1	2	3	4	5	6
7	8	9	10	11	12	13
14	15	16	17	18	19	20
21	22	23	24	25	26	27
28	29	30				

December An Dùbhlachd

M	T	W	T	F	S	S
			1	2	3	4
5	6	7	8	9	10	11
12	13	14	15	16	17	18
19	20	21	22	23	24	25
26	27	28	29	30	31	

2023

January Am Faoilleach

M	T	W	T	F	S	S
						1
2	3	4	5	6	7	8
9	10	11	12	13	14	15
16	17	18	19	20	21	22
23	24	25	26	27	28	29
30	31					

February An Gearran

M	T	W	T	F	S	S
		1	2	3	4	5
6	7	8	9	10	11	12
13	14	15	16	17	18	19
20	21	22	23	24	25	26
27	28					

March Am Màrt

M	T	W	T	F	S	S
		1	2	3	4	5
6	7	8	9	10	11	12
13	14	15	16	17	18	19
20	21	22	23	24	25	26
27	28	29	30	31		

April An Giblean

M	T	W	T	F	S	S
					1	2
3	4	5	6	7	8	9
10	11	12	13	14	15	16
17	18	19	20	21	22	23
24	25	26	27	28	29	30

May An Cèitean

M	T	W	T	F	S	S
1	2	3	4	5	6	7
8	9	10	11	12	13	14
15	16	17	18	19	20	21
22	23	24	25	26	27	28
29	30	31				

June An t-Ògmhios

M	T	W	T	F	S	S
			1	2	3	4
5	6	7	8	9	10	11
12	13	14	15	16	17	18
19	20	21	22	23	24	25
26	27	28	29	30		

July An t-Iuchar

M	T	W	T	F	S	S
					1	2
3	4	5	6	7	8	9
10	11	12	13	14	15	16
17	18	19	20	21	22	23
24	25	26	27	28	29	30
31						

August An Lùnastal

M	T	W	T	F	S	S
	1	2	3	4	5	6
7	8	9	10	11	12	13
14	15	16	17	18	19	20
21	22	23	24	25	26	27
28	29	30	31			

September An t-Sultain

M	T	W	T	F	S	S
				1	2	3
4	5	6	7	8	9	10
11	12	13	14	15	16	17
18	19	20	21	22	23	24
25	26	27	28	29	30	

October An Dàmhair

M	T	W	T	F	S	S
						1
2	3	4	5	6	7	8
9	10	11	12	13	14	15
16	17	18	19	20	21	22
23	24	25	26	27	28	29
30	31					

November An t-Samhain

M	T	W	T	F	S	S
		1	2	3	4	5
6	7	8	9	10	11	12
13	14	15	16	17	18	19
20	21	22	23	24	25	26
27	28	29	30			

December An Dùbhlachd

M	T	W	T	F	S	S
				1	2	3
4	5	6	7	8	9	10
11	12	13	14	15	16	17
18	19	20	21	22	23	24
25	26	27	28	29	30	31

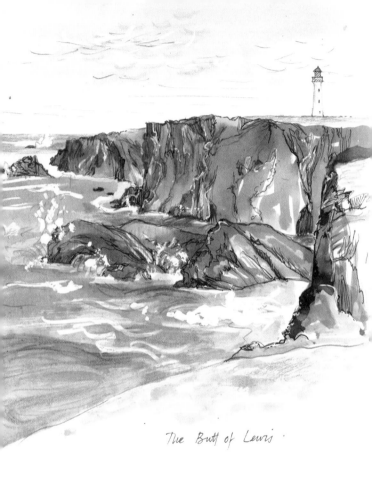

The Butt of Lewis

Monday Diluain

13

Tuesday Dimàirt

14

Wednesday Diciadain

15

Thursday Diardaoin

16

Friday Dihaoine

17

Saturday Disathairne

18

Sunday Didòmhnaich

19

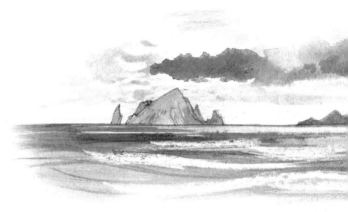

December 2021
An Dùbhlachd

20 **Monday** Diluain

21 Winter Solstice **Tuesday** Dimàirt
 Grian-stad a' Gheamhraidh

22 **Wednesday** Diciadain

23 **Thursday** Diardaoin

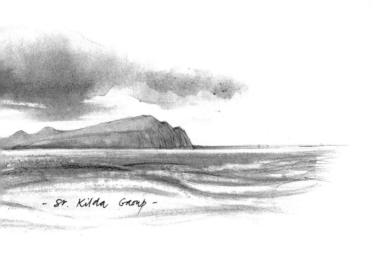

- St. Kilda Group -

Friday Dihaoine	Christmas Eve Oidhche nam Bannag	24
Saturday Disathairne	Christmas Day Là na Nollaige	25
Sunday Didòmhnaich	Boxing Day Là nam Bogsa	26

December 2021
An Dùbhlachd

27 Bank Holiday Là-fèill Banca | **Monday** Diluain

28 Bank Holiday Là-fèill Banca | **Tuesday** Dimàirt

29 | **Wednesday** Diciadain

30 | **Thursday** Diardaoin

· Raasay ·

 December 2021 January 2022

An Dùbhlachd / Am Faoilleach

Friday Dihaoine

Hogmanay
Oidhche Challainn

31

Saturday Disathairne New Year's Day Là na Bliadhn' Ùire

1

Sunday Didòmhnaich

2

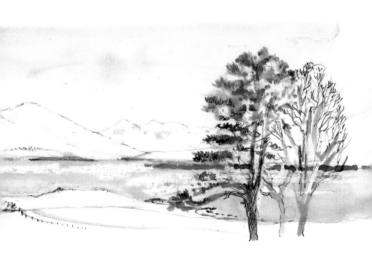

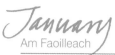

January
Am Faoilleach

3	Bank Holiday Là-fèill Banca	**Monday** Diluain

4	Bank Holiday (Scotland) Là-fèill Banca	**Tuesday** Dimàirt

5		**Wednesday** Diciadain

6		**Thursday** Diardaoin

7		**Friday** Dihaoine

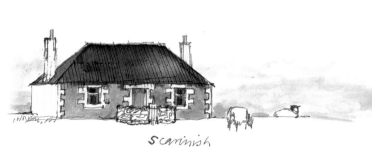

Scarinish

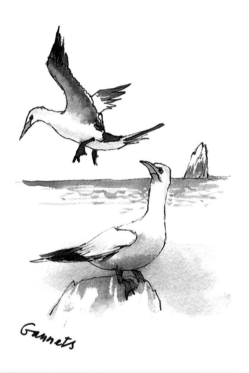

Gannets

January
Am Faoilleach

10 Monday Diluain

11 Tuesday Dimàirt

12 Wednesday Diciadain

13 Thursday Diardaoin

Friday Dihaoine

14

Saturday Disathairne

15

Sunday Didòmhnaich

16

Islay & Jura from Cara
GIGHA

January
Am Faoilleach

17	**Monday** Diluain

18	**Tuesday** Dimàirt

19	**Wednesday** Diciadain

20	**Thursday** Diardaoin

Tiree

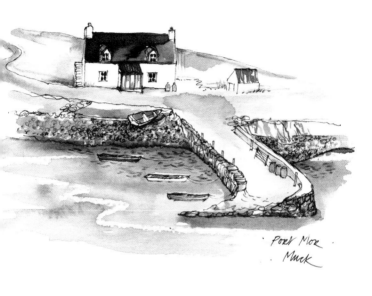

Port Mor
Muck

Friday Dihaoine	21

Saturday Disathairne	22

Sunday Didòmhnaich	23

January
Am Faoilleach

24 Monday Diluain

25 Burns Night Fèill Burns Tuesday Dimàirt

26 Wednesday Diciadain

27 Thursday Diardaoin

28 Friday Dihaoine

29 Saturday Disathairne

30 Sunday Didòmhnaich

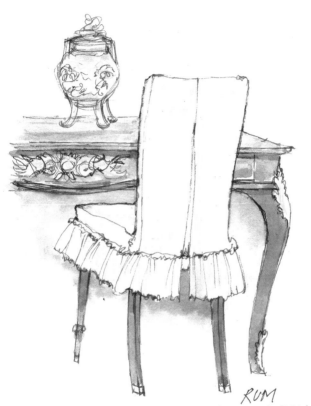

RUM
KINLOCH CASTLE

Lady Monica's
Drawing Room

January February
Am Faoilleach An Gearran

31		**Monday** Diluain

1		**Tuesday** Dimàirt

2	Candlemas Là Fhèill Moire nan Coinnlean	**Wednesday** Diciadain

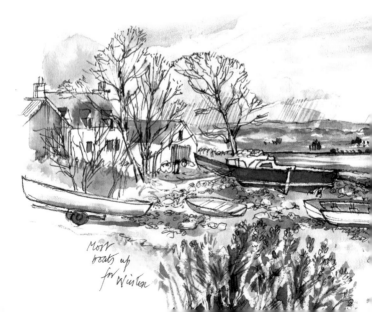

Most
boats up
for Winter

Thursday Diardaoin

3

Friday Dihaoine

4

Saturday Disathairne

5

Sunday Didòmhnaich

6

The Cuillins from
PORTREE . Skye

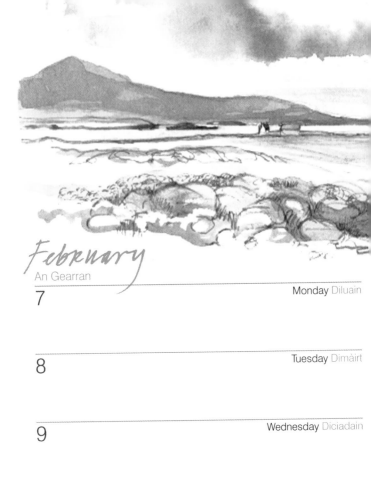

February
An Gearran

7	Monday Diluain

8	Tuesday Dimàirt

9	Wednesday Diciadain

10	Thursday Diardaoin

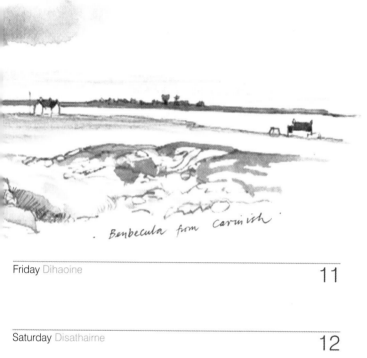

Benbecula from Carnish

Friday Dihaoine	11
Saturday Disathairne	12
Sunday Didòmhnaich	13

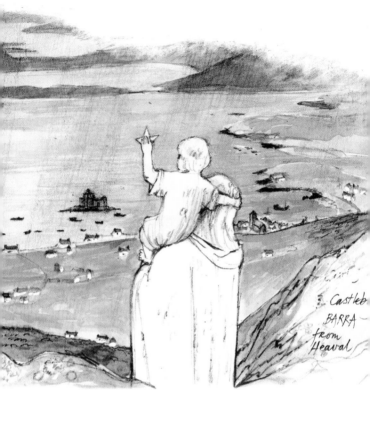

Castleb
BARRA
from
Heaval

Monday Diluain
St Valentine's Day
Là Fhèill Uailein
14

Tuesday Dimàirt
15

Wednesday Diciadain
16

Thursday Diardaoin
17

Friday Dihaoine
18

Saturday Disathairne
19

Sunday Didòmhnaich
20

February
An Gearran

21
Monday Diluain

22
Tuesday Dimàirt

23
Wednesday Diciadain

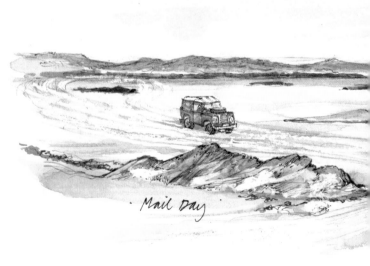

Mail Day

Thursday Diardaoin

24

Friday Dihaoine

25

Saturday Disathairne

26

Sunday Didòmhnaich

27

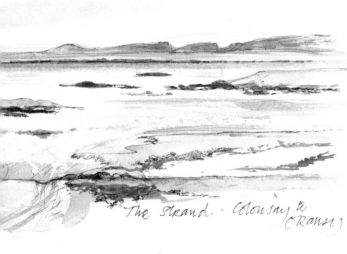

The Strand · Colonsay to Oransay

February March

An Gearran Am Màrt

28		**Monday** Diluain

1	**St David's Day** Là Fhèill Dhaibhidh	**Tuesday** Dimàirt
	Shrove Tuesday Dimàirt Inid	

2	**Ash Wednesday** Diciadain na Luaithre	**Wednesday** Diciadain

3		**Thursday** Diardaoin

4		**Friday** Dihaoine

5		**Saturday** Disathairne

6		**Sunday** Didòmhnaich

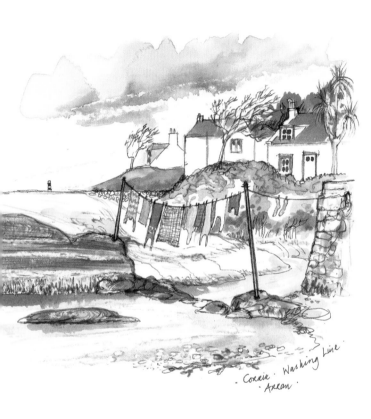

· Corrie · Washing Line
· Arran ·

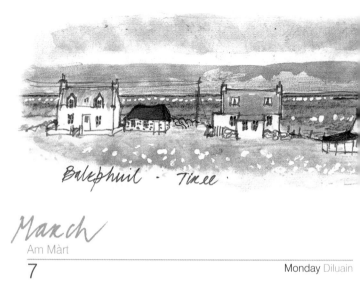

Balephuil - Tiree

March
Am Màrt

| 7 | **Monday** Diluain |

| 8 | **Tuesday** Dimàirt |

| 9 | **Wednesday** Diciadain |

| 10 | **Thursday** Diardaoin |

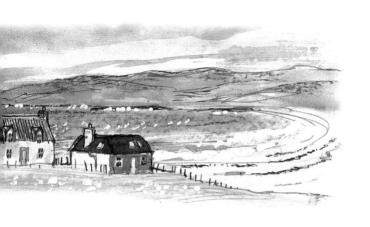

Friday Dihaoine 11

Saturday Disathairne 12

Sunday Didòmhnaich 13

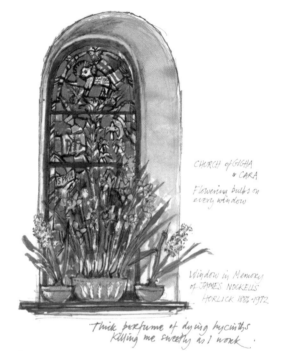

CHURCH of GIGHA
& CARA

Flowering bulbs on
every window

Window in Memory
of JAMES NOCKELLS
HORLICK 1886-1972

Thick perfume of dying hyacinths
killing me sweetly as I work.

March
Am Màrt

14 **Monday** Diluain

15 **Tuesday** Dimàirt

| Wednesday Diciadain | | 18 |

| Thursday Diardaoin | St Patrick's Day Là Fhèill Pàdraig | 17 |

Bank Holiday (Northern Ireland)
Là-fèill Banca

| Friday Dihaoine | | 18 |

| Saturday Disathairne | | 19 |

| Sunday Didòmhnaich | Vernal Equinox | 20 |

Co-fhad-thràth an Earraich

Lochranza Garden
· ARRAN ·

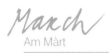

March
Am Màrt

| 21 | Monday Diluain |

| 22 | Tuesday Dimàirt |

| 23 | Wednesday Diciadain |

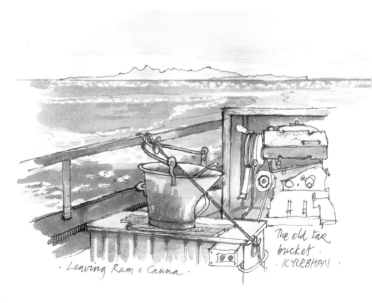

· Leaving Rum o Canna ·

The old tar
bucket ·
· KYLEBHAN ·

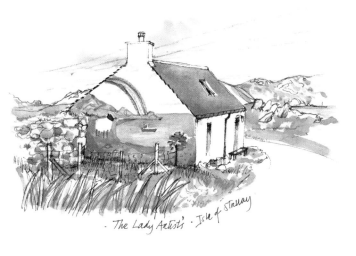

- The Lady Artist's · Isle of Stroay

| Thursday Diardaoin | 24 |

| Friday Dihaoine | 25 |

| Saturday Disathairne | 26 |

| Sunday Didòmhnaich | Mothers' Day Là nam Màthair | 27 |

British Summer Time begins
Uair Shamhraidh Bhreatainn

March / April

| 28 | | Monday Diluain |

| 29 | | Tuesday Dimàirt |

| 30 | | Wednesday Diciadain |

| 31 | | Thursday Diardaoin |

| 1 | April Fools' Day Là na Gogaireachd | Friday Dihaoine |

| 2 | | Saturday Disathairne |

| 3 | | Sunday Didòmhnaich |

Robert & Ruth's back
 door step.

As we talked, Peggy's cat ran
off with a crab's leg. "That's
nothing" said Ruth. "There was the
day a seagull took a whole
lobster. I chased it the
length of the village street.
Low it was on account of the
weight. It dropped it in
the end."

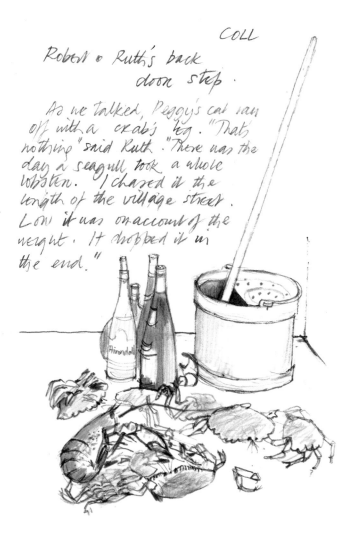

4	Monday Diluain

5	Tuesday Dimàirt

6	Wednesday Diciadain

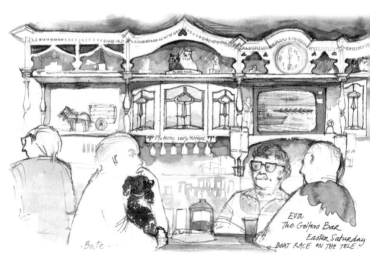

.Bute.

Eva
The Golfers Bar
Easter Saturday
BOAT RACE ON THE TELE.

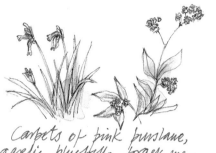

Carpets of pink purslane,
garlic, bluebells, forget-me-
nots, aconites & primroses
COLONSAY HOUSE GARDENS.

Thursday Diardaoin	7

Friday Dihaoine	8

Saturday Disathairne	9

Sunday Didòmhnaich Palm Sunday Didòmhnaich Tùrnais 10

April
An Giblean

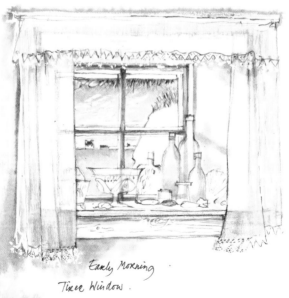

Early Morning
Tiree Window.

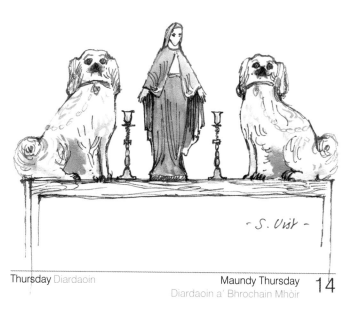

- S. Uist -

Thursday Diardaoin	Maundy Thursday Diardaoin a' Bhrochain Mhòir	**14**

Friday Dihaoine	Good Friday Dihaoine na Càisge	**15**

Saturday Disathairne		**16**

Sunday Didòmhnaich	Easter Sunday Didòmhnaich na Càisge	**17**

Ethereal

Soft light coming in windows

Much dissent

Restoration of St. John's Cross in The Infirmary IONA

Sand blasted glass panel will fill in gap

| Monday Diluain | Easter Monday Diluain na Càisge | 18 |

| Tuesday Dimàirt | | 19 |

| Wednesday Diciadain | | 20 |

| Thursday Diardaoin | | 21 |

| Friday Dihaoine | | 22 |

| Saturday Disathairne | St George's Day Là an Naoimh Seòras | 23 |

| Sunday Didòmhnaich | | 24 |

April
An Giblean

25	**Monday** Diluain

26	**Tuesday** Dimàirt

27	**Wednesday** Diciadain

28	**Thursday** Diardaoin

April
An Giblean

May
An Cèitean

Friday Dihaoine
29

Saturday Disathairne
30

Sunday Didòmhnaich

Beltane
Là Buidhe Bealltainn
1

· Vaul · Tiree

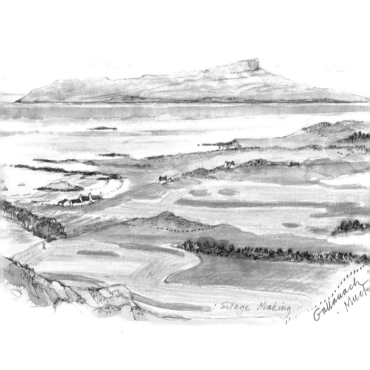

'Silage Making

Gallanach
- Muck

Monday Diluain Bank Holiday Là-fèill Banca 2

Tuesday Dimàirt 3

Wednesday Diciadain 4

Thursday Diardaoin 5

Friday Dihaoine 6

Saturday Disathairne 7

Sunday Didòmhnaich 8

9
Monday Diluain

10
Tuesday Dimàirt

11
Wednesday Diciadain

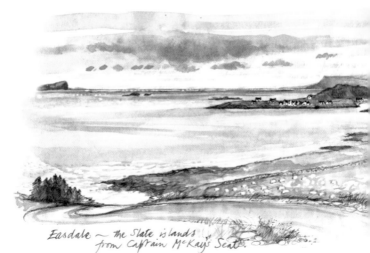

Easdale — the Slate islands from Captain McKay's Seat.

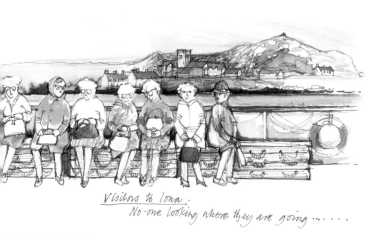

Visitors to Iona.
No·one looking where they are going

Thursday Diardaoin	12
Friday Dihaoine	13
Saturday Disathairne	14
Sunday Didòmhnaich	15

May
An Cèitean

16 **Monday** Diluain

17 **Tuesday** Dimàirt

18 **Wednesday** Diciadain

19 **Thursday** Diardaoin

20 **Friday** Dihaoine

21 **Saturday** Disathairne

22 **Sunday** Didòmhnaich

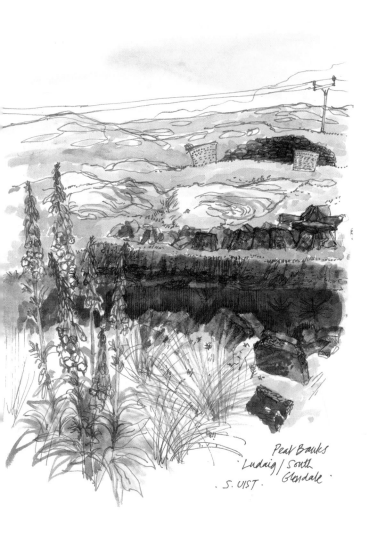

Peat Banks
Ludaig / South
Glendale
· S. UIST ·

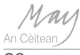

May

23 **Monday** Diluain

24 **Tuesday** Dimàirt

25 **Wednesday** Diciadain

26 Ascension Day **Thursday** Diardaoin
 Deasghabhail

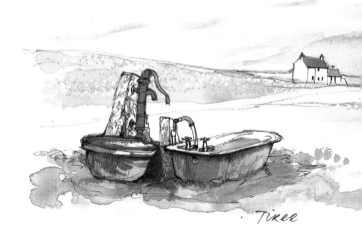

Tiree

Flag Iris

Friday Dihaoine 27

Saturday Disathairne 28

Sunday Didòmhnaich 29

30	**Monday** Diluain

31	**Tuesday** Dimàirt

1	**Wednesday** Diciadain

2	**Spring Bank Holiday** **Thursday** Diardaoin
	Là-fèill Banca an Earraich

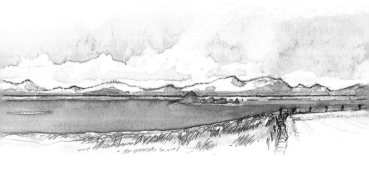

| Friday Dihaoine | Queen's Platinum Jubilee Holiday | 3 |
| | Là-fèill Banca | |

| Saturday Disathairne | | 4 |

| Sunday Didòmhnaich | Whitsunday or Pentecost | 5 |
| | Didòmhnaich na Caingis | |

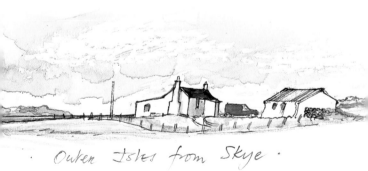

· Outer Isles from Skye ·

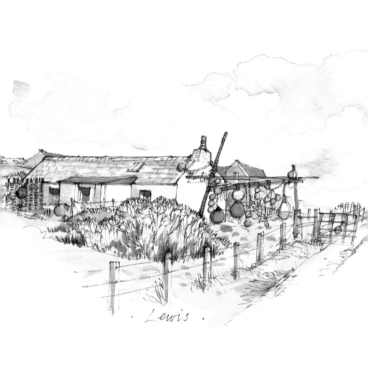

Lewis

Monday Diluain
6

Tuesday Dimàirt
7

Wednesday Diciadain
8

Thursday Diardaoin
9

Friday Dihaoine
10

Saturday Disathairne
11

Sunday Didòmhnaich
12

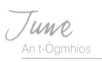

June
An t-Ògmhios

13

14

15

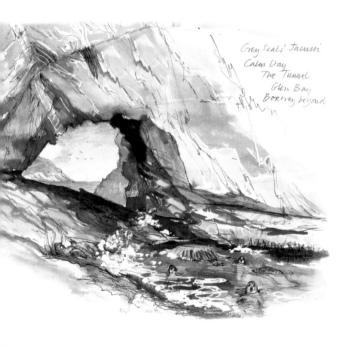

Grey Seals' Jacussi
Calm Day
The Tunnel
Glen Bay
Boreray beyond

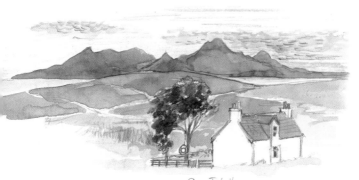

The Tob House.
Cleadale Eigg

Thursday Diardaoin	16

Friday Dihaoine	17

Saturday Disathairne	18

Sunday Didòmhnaich	Fathers' Day Là nan Athair	19

June
An t-Ògmhios

20 Monday Diluain

21 Summer Solstice Tuesday Dimàirt
 Grian-stad an t-Samhraidh

22 Wednesday Diciadain

23 Thursday Diardaoin

24 Friday Dihaoine

25 Saturday Disathairne

26 Sunday Didòmhnaich

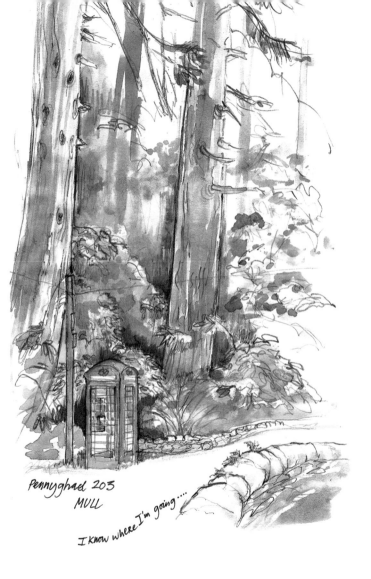

Pennyghael 203
MULL

I know where I'm going....

June
An t-Ògmhios

27	**Monday** Diluain

28	**Tuesday** Dimàirt

29	**Wednesday** Diciadain

30	**Thursday** Diardaoin

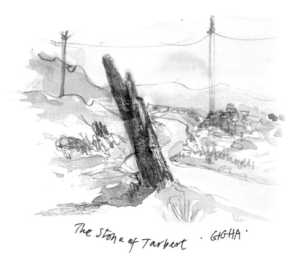

The Stone of Tarbert · GIGHA ·

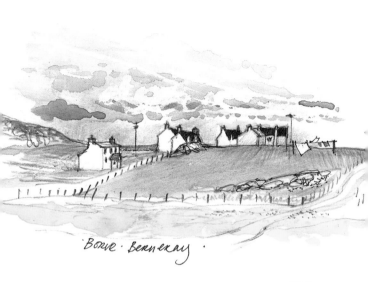

·BORVE · BERNERAY ·

July
An t-Iuchar

Friday Dihaoine

1

Saturday Disathairne

2

Sunday Didòmhnaich

3

July

An t-Iuchar

4 **Monday** Diluain

5 **Tuesday** Dimàirt

6 **Wednesday** Diciadain

7 **Thursday** Diardaoin

8 **Friday** Dihaoine

9 **Saturday** Disathairne

10 **Sunday** Didòmhnaich

Breachacha Castles
Cow .

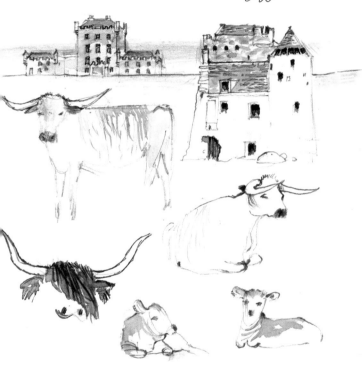

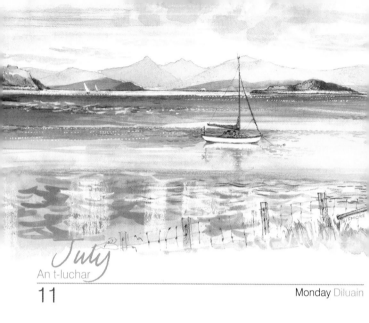

July
An t-Iuchar

11 **Monday** Diluain

12 Bank Holiday (Northern Ireland) **Tuesday** Dimàirt
 Là-fèill Banca

13 **Wednesday** Diciadain

14 **Thursday** Diardaoin

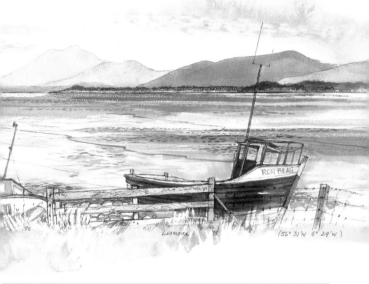

Lismore

(56° 31'N 5° 29'W)

Friday Dihaoine	St Swithin's Day Là Fhèill Màrtainn Builg	15
Saturday Disathairne		16
Sunday Didòmhnaich		17

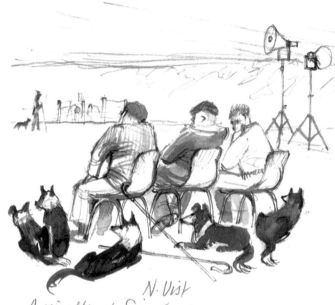

N. Uist
Agricultural Society Sheepdog Trials

Monday Diluain
18

Tuesday Dimàirt
19

Wednesday Diciadain
20

Thursday Diardaoin
21

Friday Dihaoine
22

Saturday Disathairne
23

Sunday Didòmhnaich
24

July
An t-Iuchar

25 **Monday** Diluain

26 **Tuesday** Dimàirt

27 **Wednesday** Diciadain

28 **Thursday** Diardaoin

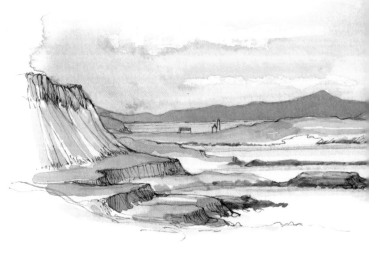

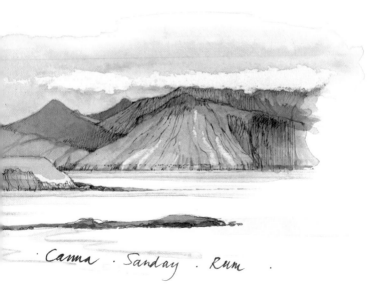

Canna . Sanday . Rum .

August
An Lùnastal

1	**Lammas** Lùnastal
	Bank Holiday (Scotland)
	Là-fèill Banca

Monday Diluain

2

Tuesday Dimàirt

3

Wednesday Diciadain

4

Thursday Diardaoin

5

Friday Dihaoine

6

Saturday Disathairne

7

Sunday Didòmhnaich

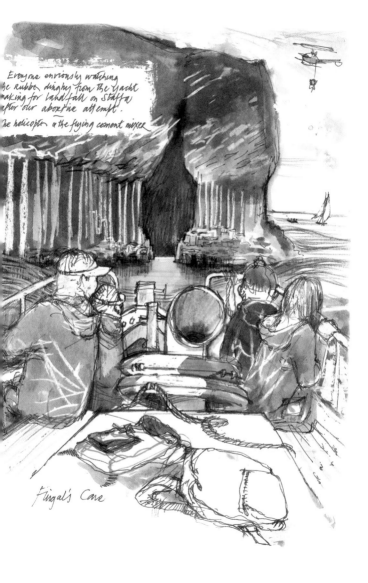

Everyone enviously watching
the rubber dinghy from the yacht
making for landfall on Staffa
after our abortive attempt.

The helicopter is the flying cement mixer

Fingal's Cave

August
An Lùnastal

8 **Monday** Diluain

9 **Tuesday** Dimàirt

10 **Wednesday** Diciadain

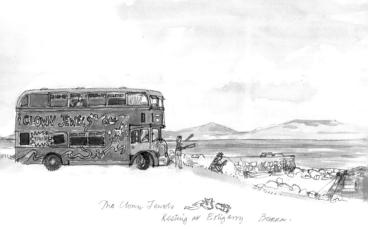

The Clown Jewels
Resting at Eoligarry Barra.

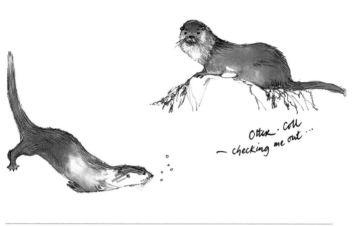

Otter · Coll
— checking me out ...

Thursday Diardaoin 11

Friday Dihaoine 12

Saturday Disathairne 13

Sunday Didòmhnaich 14

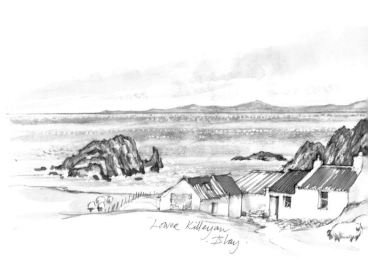

Lower Killeyan
. Islay .

August
An Lùnastal

15	Monday Diluain

16	Tuesday Dimàirt

17	Wednesday Diciadain

Thursday Diardaoin
18

Friday Dihaoine
19

Saturday Disathairne
20

Sunday Didòmhnaich
21

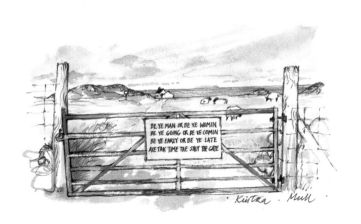

BE YE MAN OR BE YE WOMIN
BE YE GOING OR BE YE COMIN
BE YE EARLY OR BE YE LATE
AYE TAK TIME TAE SHUT THE GATE

Kintra · Mull

August
An Lùnastal

22 Monday Diluain

23 Tuesday Dimàirt

24 Wednesday Diciadain

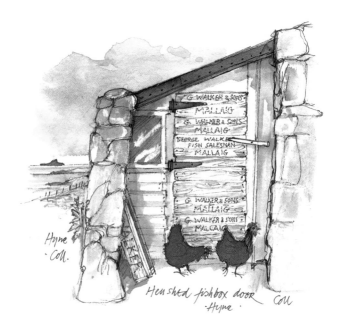

Hyne - Coll.

Hen shed fishbox door - Hyne - Coll

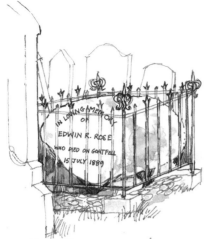

The other memorial
Sannox Graveyard.

IN LOVING MEMORY
OF
EDWIN R. ROSE
WHO DIED ON GOATFELL
15 JULY 1889

Thursday Diardaoin	25
Friday Dihaoine	26
Saturday Disathairne	27
Sunday Didòmhnaich	28

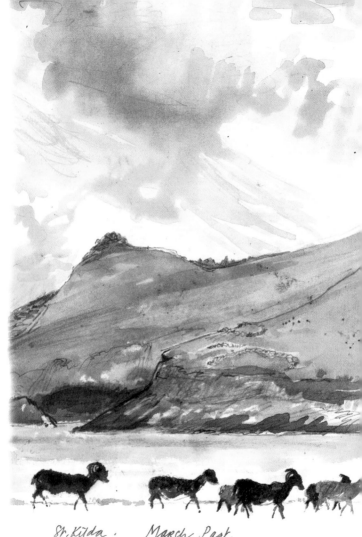

St. Kilda. March Past.

August September
An Lùnastal An t-Sultain

Monday Diluain — Summer Bank Holiday (not Scotland) **29**
Là-fèill Banca an t-Samhraidh

Tuesday Dimàirt **30**

Wednesday Diciadain **31**

Thursday Diardaoin **1**

Friday Dihaoine **2**

Saturday Disathairne **3**

Sunday Didòmhnaich **4**

September

An t-Sultain

5	**Monday** Diluain
6	**Tuesday** Dimàirt
7	**Wednesday** Diciadain
8	**Thursday** Diardaoin
9	**Friday** Dihaoine
10	**Saturday** Disathairne
11	**Sunday** Didòmhnaich

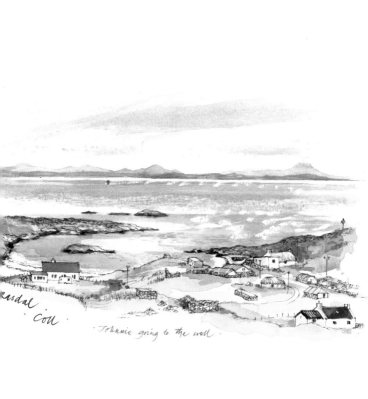

asdal
Coll

Johnnie going to the well

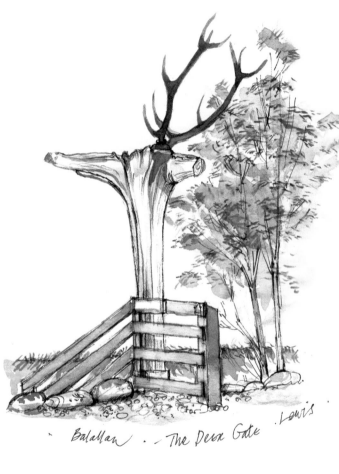

Balallan · - The Deer Gate · Lewis

September
An t-Sultain

Monday Diluain	12
Tuesday Dimàirt	13
Wednesday Diciadain	14
Thursday Diardaoin	15
Friday Dihaoine	16
Saturday Disathairne	17
Sunday Didòmhnaich	18

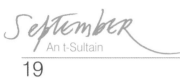

September
An t-Sultain

19

20

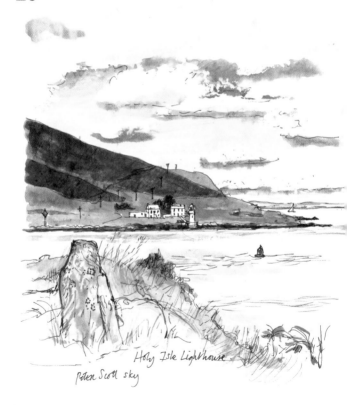

Holy Isle Lighthouse

Peter Scott sky

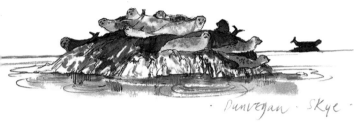

Dunvegan · Skye ·

Wednesday Diciadain	21

Thursday Diardaoin	22

Friday Dihaoine Autumnal Equinox Co-fhad-thràth an Fhoghair	23

Saturday Disathairne	24

Sunday Didòmhnaich	25

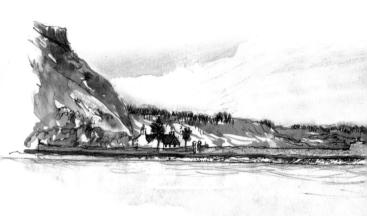

Rubha nan Gall
. Mull .

September
An t-Sultain

26	Monday Diluain

27	Tuesday Dimàirt

28	Wednesday Diciadain

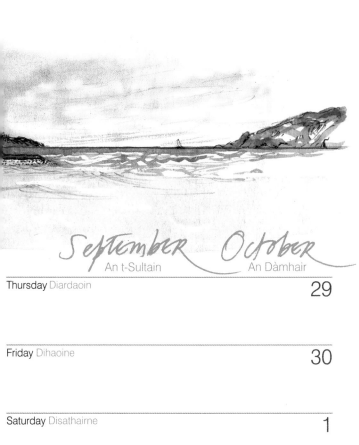

September _An t-Sultain_ / October _An Dàmhair_

Thursday Diardaoin — 29

Friday Dihaoine — 30

Saturday Disathairne — 1

Sunday Didòmhnaich — **Grandparents' Day**
Latha nan Seanmhair 's nan Seanair — 2

October

An Dàmhair

| 3 | Monday Diluain |

| 4 | Tuesday Dimàirt |

| 5 | Wednesday Diciadain |

| 6 | Thursday Diardaoin |

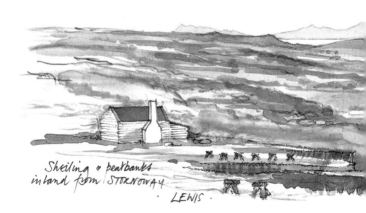

Shieling & peatbanks
inland from STORNOWAY
· LEWIS ·

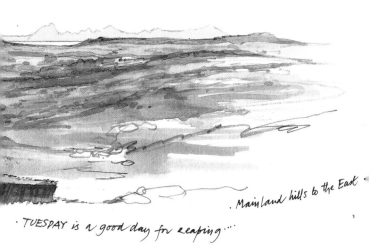

· Mainland hills to the East ·

· TUESDAY is a good day for reaping ····

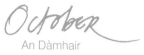

October

An Dàmhair

| 10 | Monday Diluain |

| 11 | Tuesday Dimàirt |

| 12 | Wednesday Diciadain |

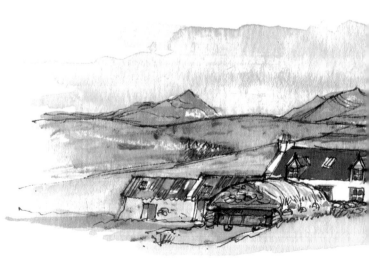

Thursday Diardaoin 13

Friday Dihaoine 14

Saturday Disathairne 15

Sunday Didòmhnaich 16

Crofthouses · Jura ·

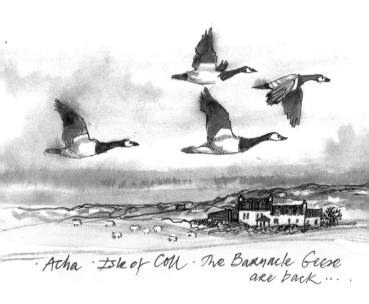

· Acha · Isle of Coll · The Barnacle Geese
are back ...

October
An Dàmhair

Monday Diluain 17

Tuesday Dimàirt 18

Wednesday Diciadain 19

Thursday Diardaoin 20

Friday Dihaoine 21

Saturday Disathairne 22

Sunday Didòmhnaich 23

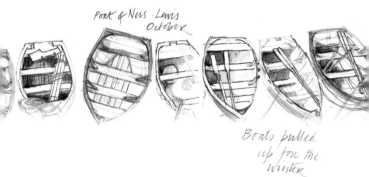

Port of Ness · Lewis
October

Boats pulled
up for the
winter

October
An Dàmhair

24	**Monday** Diluain

25	**Tuesday** Dimàirt

26	**Wednesday** Diciadain

27	**Thursday** Diardaoin

Friday Dihaoine 28

Saturday Disathairne 29

Sunday Didòmhnaich British Summer Time ends 30
Crìoch Uair Shamhraidh Bhreatainn

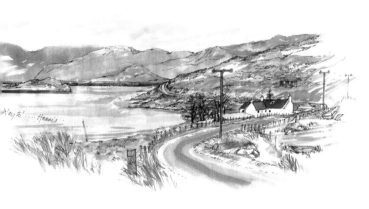

October November

An Dàmhair An t-Samhain

31	Hallowe'en Oidhche Shamhna — Monday Diluain

1	All Saints' Day / Fèill nan Uile Naomh — Tuesday Dimàirt

2	Wednesday Diciadain

3	Thursday Diardaoin

4	Friday Dihaoine

5	Guy Fawkes Night / Oidhche Ghuy Fawkes — Saturday Disathairne

6	Sunday Didòmhnaich

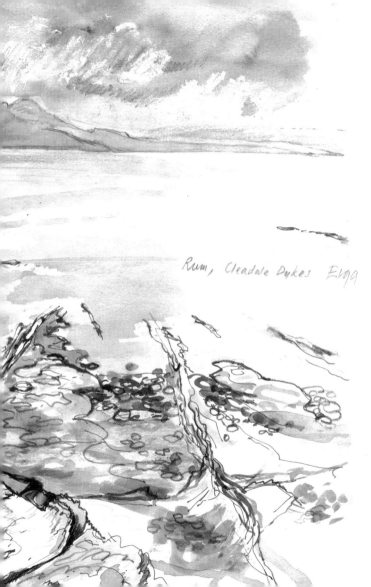

Rum, Cleadale Dukes Eigg

November
An t-Samhain

7	**Monday** Diluain

8	**Tuesday** Dimàirt

9	**Wednesday** Diciadain

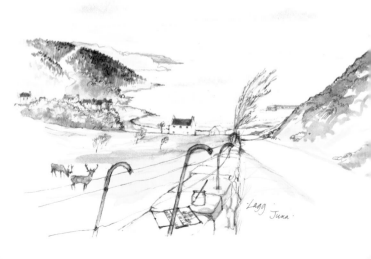

Lagg Jura

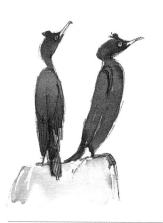
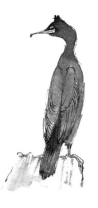

Shags
Muck

Thursday Diardaoin 10

Friday Dihaoine Martinmas 11
 Là Fhèill Màrtainn

Saturday Disathairne 12

Sunday Didòmhnaich Remembrance Sunday 13
 Didòmhnaich Cuimhneachaidh

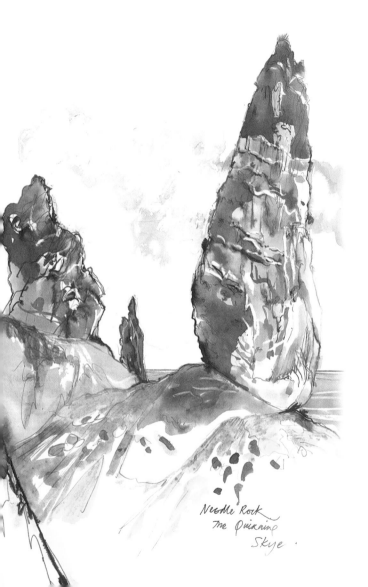

Needle Rock
The Quiraing
Skye.

November

Monday Diluain 14

Tuesday Dimàirt 15

Wednesday Diciadain 16

Thursday Diardaoin 17

Friday Dihaoine 18

Saturday Disathairne 19

Sunday Didòmhnaich 20

November

An t-Samhain

21

22

23

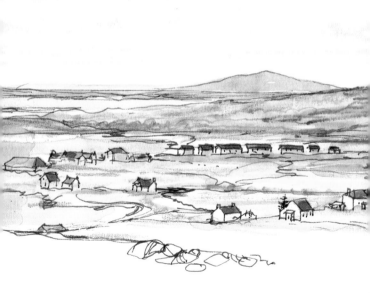

Thursday Diardaoin 24

Friday Dihaoine 25

Saturday Disathairne 26

Sunday Didòmhnaich 27

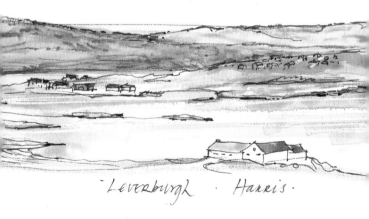

"Leverburgh · Harris·

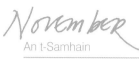

November *An t-Samhain* December *An Dùbhlachd*

28		Monday Diluain

29		Tuesday Dimàirt

30	St Andrew's Day Là an Naoimh Anndras Bank Holiday (Scotland) Là-fèill Banca	Wednesday Diciadain

1		Thursday Diardaoin

2		Friday Dihaoine

3		Saturday Disathairne

4		Sunday Didòmhnaich

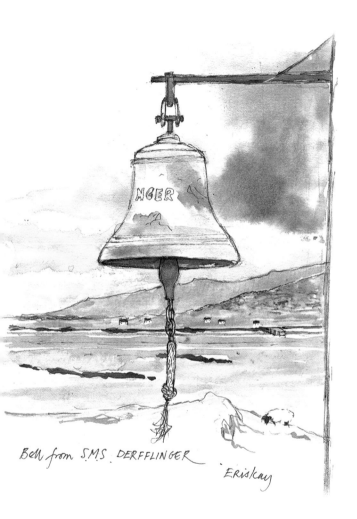

Bell from S.M.S. DERFFLINGER

Eriskay

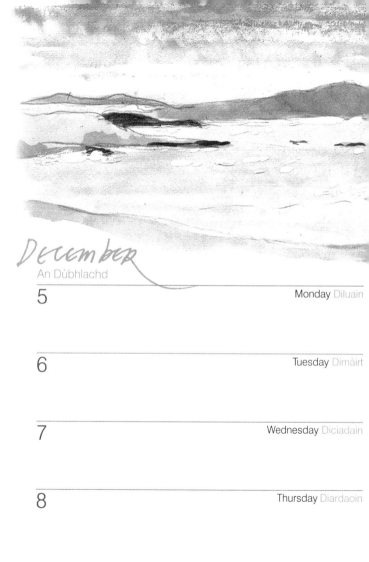

December

An Dùbhlachd

5 **Monday** Diluain

6 **Tuesday** Dimàirt

7 **Wednesday** Diciadain

8 **Thursday** Diardaoin

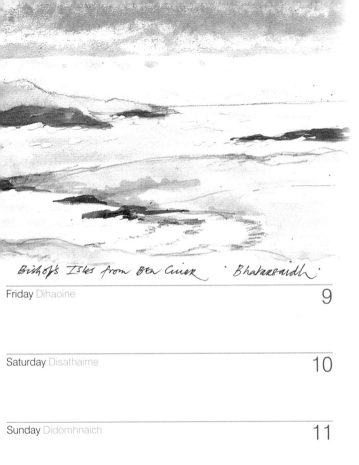

Bishop's Isles from Ben Cuier . Bhatarsaidh .

Friday Dihaoine

9

Saturday Disathairne

10

Sunday Didòmhnaich

11

December
An Dùbhlachd

12 Monday Diluain

13 Tuesday Dimàirt

14 Wednesday Diciadain

15 Thursday Diardaoin

16 Friday Dihaoine

17 Saturday Disathairne

18 Sunday Didòmhnaich

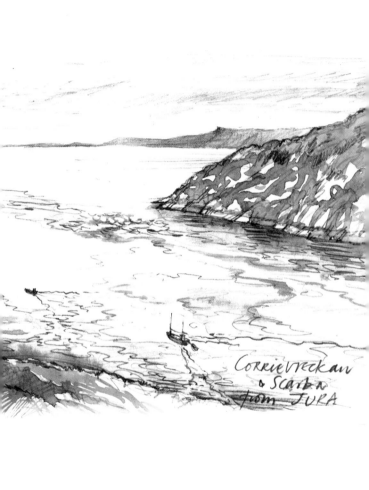

Corrievreckan
& Scarba
from JURA

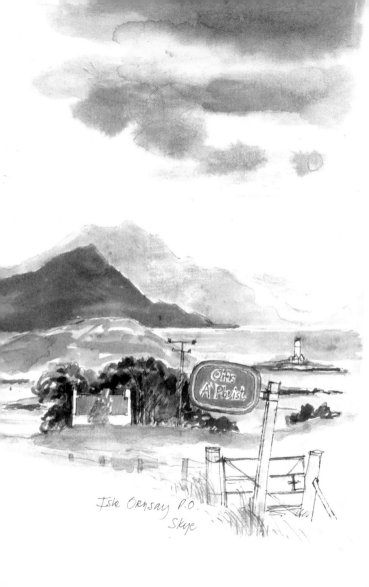

Oifis A' Phuist

Isle Ornsay P.O.
Skye

December

An Dùbhlachd

Monday Diluain 19

Tuesday Dimàirt 20

Wednesday Diciadain Winter Solstice 21
Grian-stad a' Gheamhraidh

Thursday Diardaoin 22

Friday Dihaoine 23

Saturday Disathairne Christmas Eve 24
Oidhche nam Bannag

Sunday Didòmhnaich Christmas Day 25
Là na Nollaige

December
An Dùbhlachd

| 26 | Boxing Day Là nam Bogsa | Monday Diluain |
| | Bank Holiday Là-fèill Banca | |

| 27 | Bank Holiday Là-fèill Banca | Tuesday Dimàirt |

| 28 | | Wednesday Diciadain |

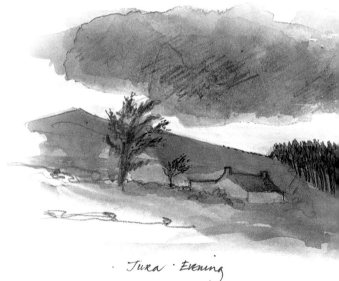

Jura · Evening

Thursday Diardaoin 29

Friday Dihaoine 30

Saturday Disathairne | Hogmanay Oidhche Challainn 31

Sunday Didòmhnaich | New Year's Day Là na Bliadhn' Ùire 1

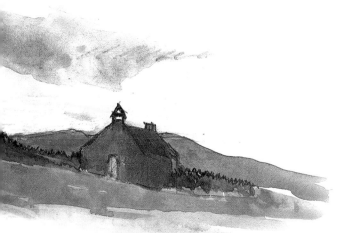

Above Corran Sands

January
Am Faoilleach

2	Bank Holiday Là-fèill Banca	**Monday** Diluain

3	Bank Holiday (Scotland) Là-fèill Banca	**Tuesday** Dimàirt

4	**Wednesday** Diciadain

5	**Thursday** Diardaoin

6	**Friday** Dihaoine

7	**Saturday** Disathairne

8	**Sunday** Didòmhnaich

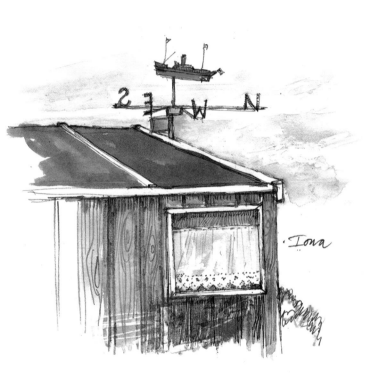

Iona

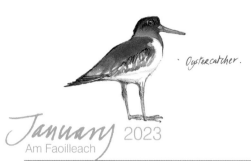
Oystercatcher.

January 2023
Am Faoilleach

1	New Year's Day Là na Bliadhn' Ùire	Sunday Didòmhnaich
2	Bank Holiday Là-fèill Banca	Monday Diluain
3	Bank Holiday (Scotland) Là-fèill Banca	Tuesday Dimàirt
4		Wednesday Diciadain
5		Thursday Diardaoin
6		Friday Dihaoine
7		Saturday Disathairne
8		Sunday Didòmhnaich
9		Monday Diluain
10		Tuesday Dimàirt
11		Wednesday Diciadain
12		Thursday Diardaoin
13		Friday Dihaoine

14	Saturday Disathairne
15	Sunday Didòmhnaich
16	Monday Diluain
17	Tuesday Dimàirt
18	Wednesday Diciadain
19	Thursday Diardaoin
20	Friday Dihaoine
21	Saturday Disathairne
22	Sunday Didòmhnaich
23	Monday Diluain
24	Tuesday Dimàirt
25 Burns Night Fèill Burns	Wednesday Diciadain
26	Thursday Diardaoin
27	Friday Dihaoine
28	Saturday Disathairne
29	Sunday Didòmhnaich
30	Monday Diluain
31	Tuesday Dimàirt

Notes

Notes

Notes

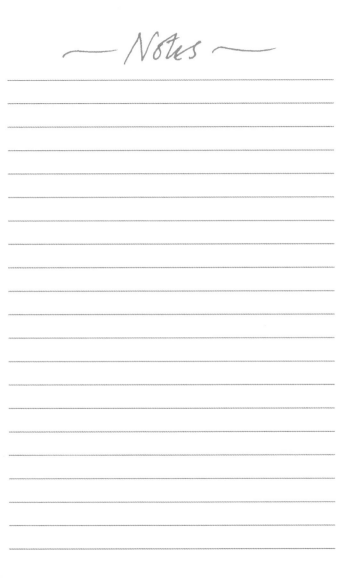

— Notes —

Notes

Notes

Notes

Notes

Caledonian MacBrayne Contact Details:
Enquiries and Reservations:
0800 066 5000
www.calmac.co.uk

Hebridean Celtic Festival, Isle of Lewis
www.hebceltfest.com

Royal National Mòd
www.ancomunn.co.uk

Fèisean nan Gàidheal
www.feisean.org

Shipping Forecast BBC Radio 4 –
92.4–94.6 FM, 1515m (198kHz):
00:48, 05.20, 12:01, 17:54